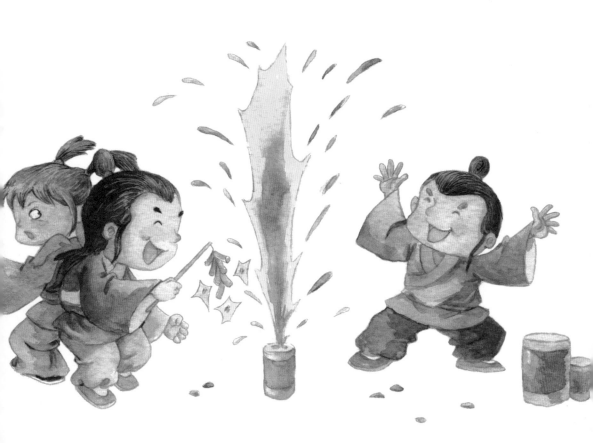

繪本中華故事之中華文化 ❸

火藥‧指南針

圖／楊磊

文／呂克

責任編輯：郭子晴
裝幀設計：立青
排版：黎品先
印務：劉漢舉

出版／中華教育

香港北角英皇道 499 號北角工業大廈 1 樓 B
電話：（852）2137 2338
傳真：（852）2713 8202
電子郵件：info@chunghwabook.com.hk
網址：http://www.chunghwabook.com.hk

發行／香港聯合書刊物流有限公司

香港新界荃灣德士古道220-248號荃灣工業中心16樓
電話：（852）2150 2100
傳真：（852）2407 3062
電子郵件：info@suplogistics.com.hk

印刷／美雅印刷製本有限公司

香港觀塘榮業街 6 號海濱工業大廈 4 樓 A 室

版次／ 2017 年 11 月第 1 版第 1 次印刷
 2021 年 5 月第 1 版第 2 次印刷

© 2017 2021 中華教育

規格／ 16 開（230mm x 170mm）
ISBN ／ 978-988-8489-24-4

本書繁體字版由北京時代聯合圖書有限公司授權

繪本中華故事 之 中華文化 ③

火藥・指南針

楊磊

呂克

中華教育

火藥的配方

主要元素為：硝、硫、炭，比例為 1:2:3，即「一硝二磺三木炭」。

火藥的研發

火藥的「研發」者，是中國古代道教的煉丹術士，他們為了治病驅邪，想要「煉」出長生不老藥。在長期的煉製丹藥過程中，他們發現硝、硫磺和木炭的混合物能夠燃燒爆炸，火藥由此誕生。

早期的火藥

早期的火藥並沒有使用在軍事上，而是出現在宋代馬戲雜技的煙火表演或木偶戲中。演出時，藝人們運用爆仗等火藥製品，來營造神奇迷離的氣氛，如在噴出煙火雲霧時使人消失，或者變出各種物品等。

最早能發射子彈的槍 —— 突火槍

在宋代，出現了早期的火槍，當時叫作「突火槍」。它是以巨竹筒為槍身，內部裝填火藥與「子彈」（石塊或者彈丸）。點燃引線後，火藥噴發，將「子彈」射出，射程達 100-300 米。這是世界最早發射子彈的「步槍」。

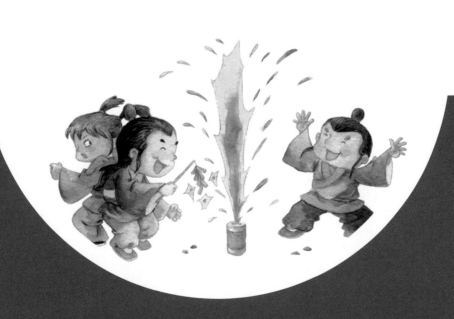

火藥・指南針

繪本中華故事之中華文化 ❸

火藥的發明

古時候，很多皇帝做夢都想長生不老。

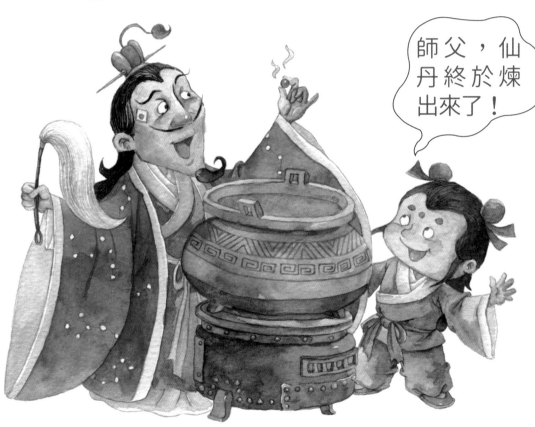

師父，仙丹終於煉出來了！

有些人就試着往爐子裏放一些礦物、藥硝、硫磺甚麼的，想煉出仙丹來。這些煉丹的人被大家叫作「方士」。

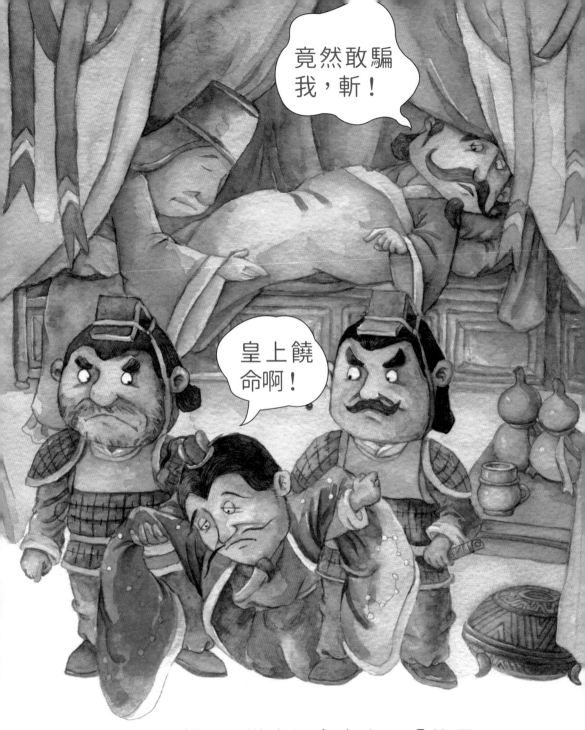

可惜呀，從來沒有人吃了「仙丹」
會永遠不死的。

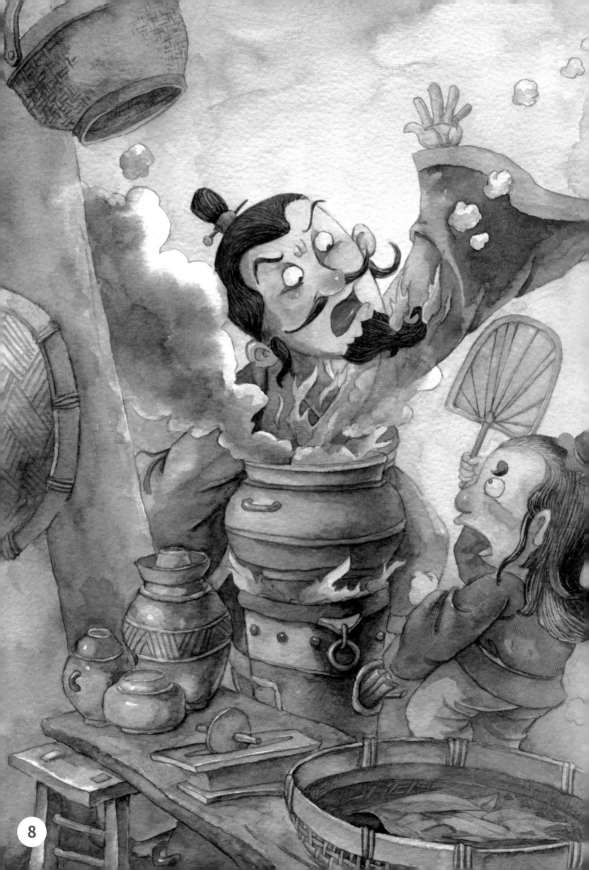

　　唐朝初年，有一位叫孫思邈（miǎo）的醫藥學家，他特別喜歡煉丹。有一次，他把硫磺和硝石的粉末放在鍋裏，再加上點着火的皂角子⋯⋯

　　從爐子裏忽地一下躥出了火苗！孫思邈的鬍子燒着了！

　　孫思邈顧不上疼痛，馬上把這個配方記了下來，後來收入了《丹經》這本書裏。這是至今為止最早的一個有文字記載的火藥配方。

有了這個驚人的發現，到唐朝中葉，
有的方士就不再煉丹了，專心研究火藥。

不過，這是件很危險的事，因為研究
火藥而引發的着火事件時有發生。

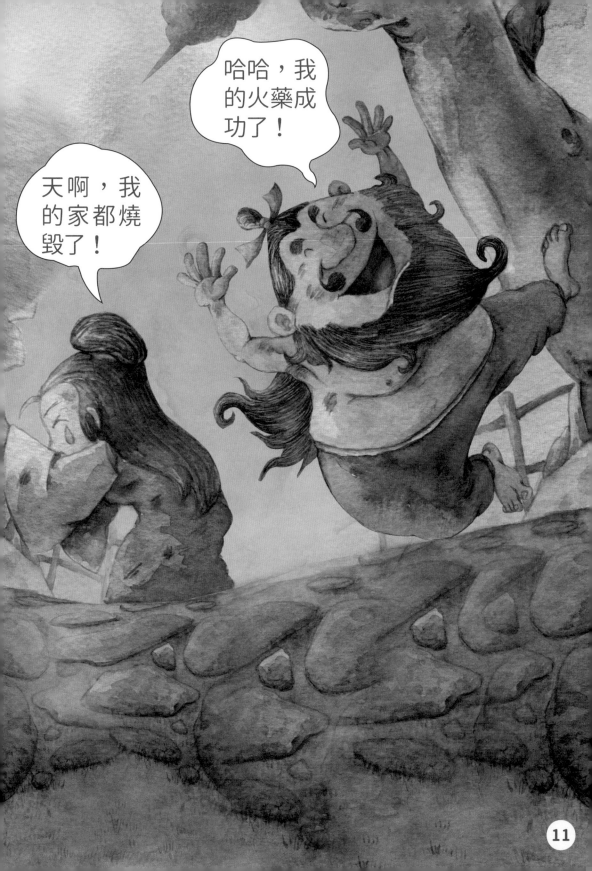

火藥剛剛出現的時候，人們拿它來做焰火。

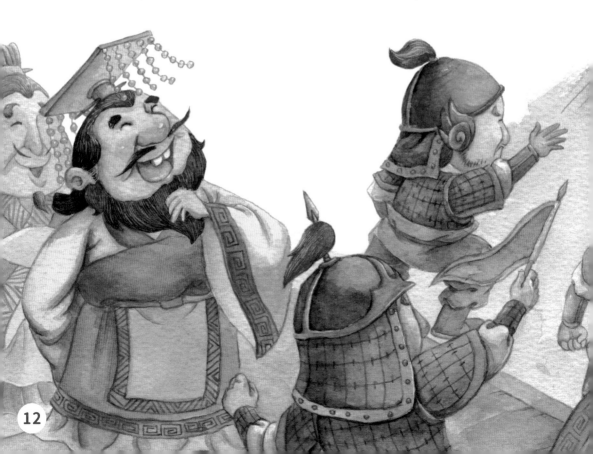

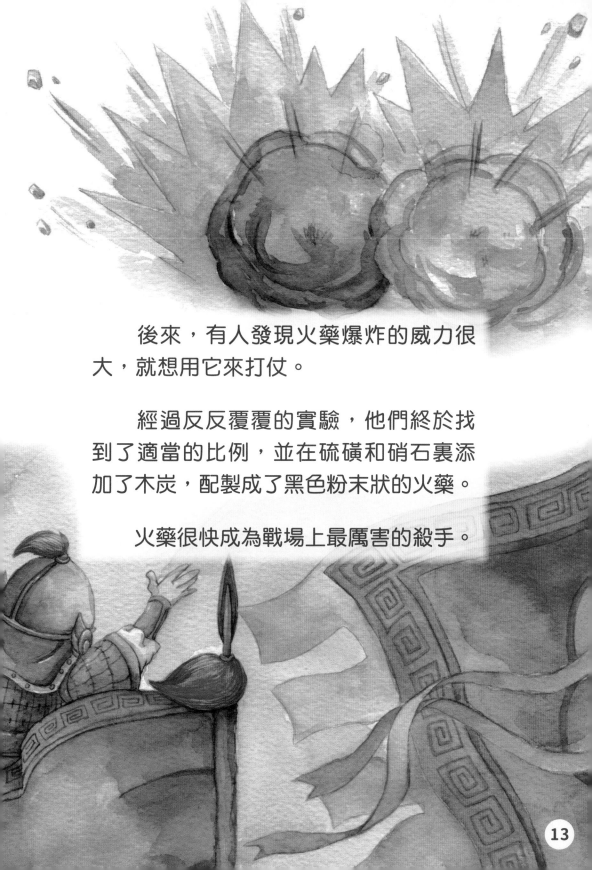

後來，有人發現火藥爆炸的威力很大，就想用它來打仗。

經過反反覆覆的實驗，他們終於找到了適當的比例，並在硫磺和硝石裏添加了木炭，配製成了黑色粉末狀的火藥。

火藥很快成為戰場上最厲害的殺手。

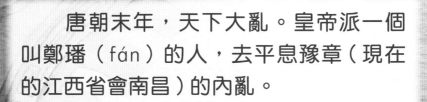

　　唐朝末年，天下大亂。皇帝派一個叫鄭璠（fán）的人，去平息豫章（現在的江西省會南昌）的內亂。

　　鄭璠率領大軍在豫章城外久攻不下，鄭璠氣得大聲下令：「發機飛火！」

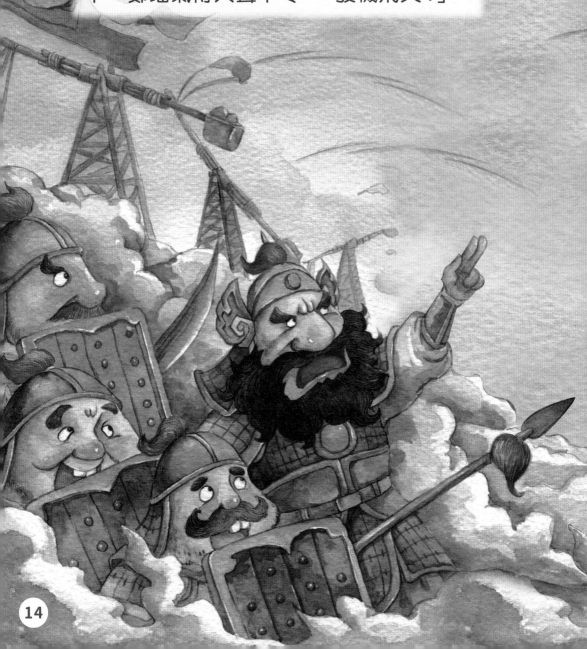

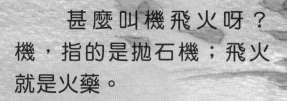

甚麼叫機飛火呀？機，指的是拋石機；飛火就是火藥。

士兵們七手八腳地把拋石機推上了陣地，然後把火藥包裝在上面，再用火點着，只見火藥包像雨點一樣向豫章城樓拋去。

城樓上頓時火光一片，敵方士兵哭爹喊娘，被打得大敗。

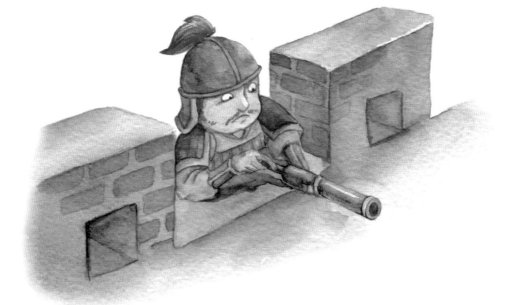

到了十三世紀，人們認識到了火藥的威力，把火藥裝進一個細長的管子，一個人就能發射出去。這就是最早的火銃（chòng）。

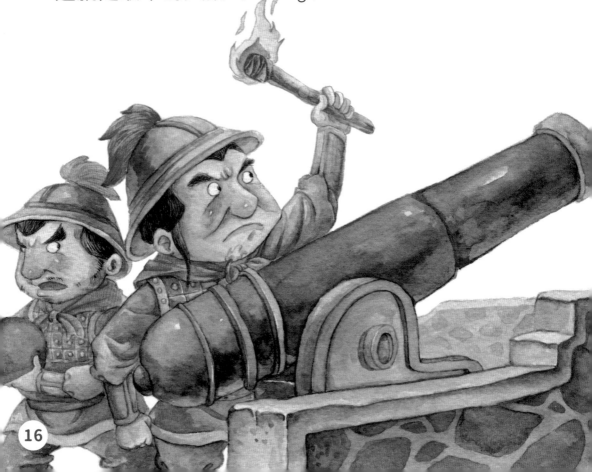

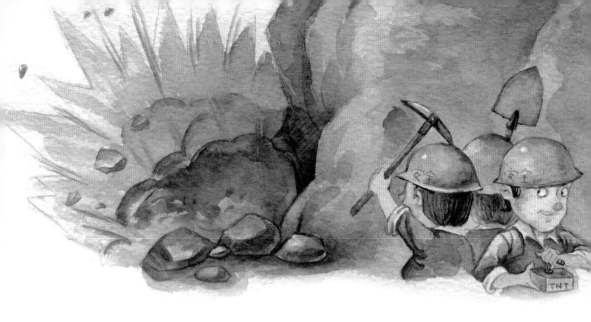

　　後來，人們把火藥裝進了更粗更長的管子裏，能夠發射到很遠的地方，這就是火炮。

　　火藥讓戰爭的強度升級了。

　　不過，除了用來打仗，火藥也做了不少有用的事。比如在工業上，火藥被廣泛應用於採礦、築路等工程的爆破。

　　火藥的發明，加快了整個人類文明的進程。

司南 —— 指南針的前身

司南出現在距今 2000 多年的戰國時期，在漢代得到了進一步發展。司南看上去是一個方盤，方盤上標有方位，中間放一個勺狀的磁石，撥動磁勺，讓它自由旋轉後靜止下來，勺柄所指的方向就是南方。

早期的指南針

在中國古代，早期的指南針應用於祭祀、禮儀、軍事、占卜以及看風水時確定方位。據《古礦錄》記載，司南出現於戰國時期的磁山一帶。

指南針進化簡史

1. 戰國時期，人們發明了指南針的前身——司南；
2. 兩晉南北朝時期，將司南的勺狀磁石改為磁針；
3. 唐代末期，在司南的基礎上發明了水羅盤；
4. 北宋時期，出現了指南魚；
5. 南宋時期，出現了旱羅盤；
6. 元代時期，水羅盤和旱羅盤傳入了西方；
7. 明後清初時期，西方改造後的旱羅盤傳入中國，出現了中西合璧式旱羅盤。

指南針的故事

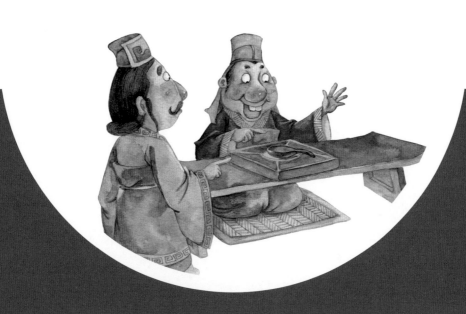

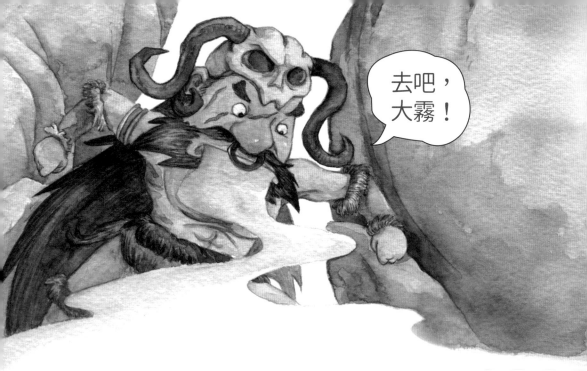

去吧，大霧！

相傳，在很久很久以前的中國北方中原地區，黃帝和蚩（chī）尤兩大部落打起來了。強大的黃帝部落每次眼看快要勝利時，天空就會出現大霧……

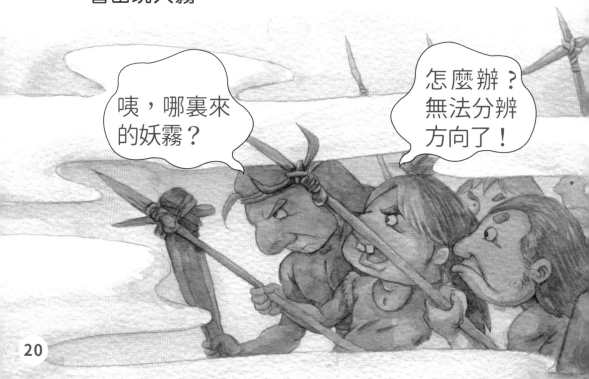

咦，哪裏來的妖霧？

怎麼辦？無法分辨方向了！

黃帝帶着手下悄悄接近蚩尤的大營，發現原來是蚩尤在作法施霧。

回營後，黃帝立即吩咐能工巧匠造出了能夠認出方向的指南車。

黃帝坐着指南車，親自率領大軍進攻蚩尤部落……

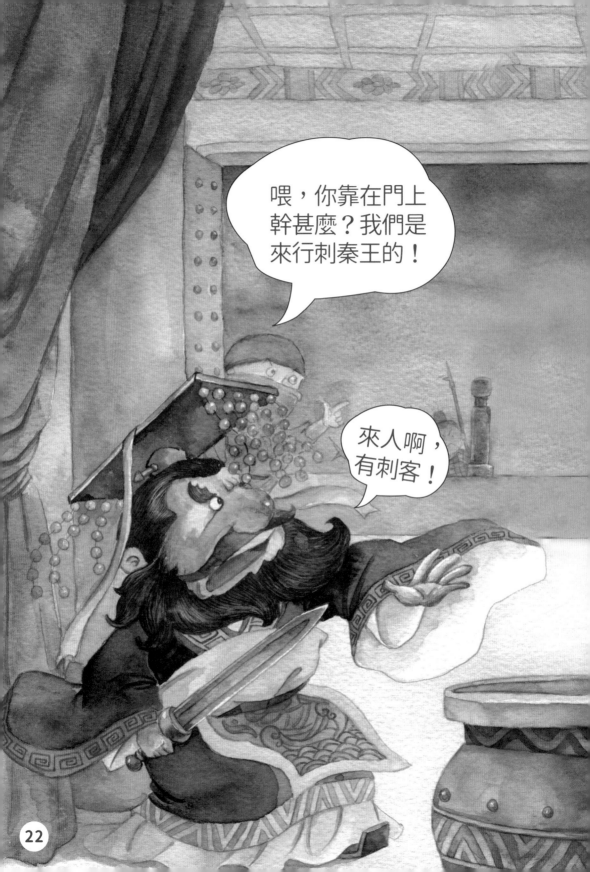

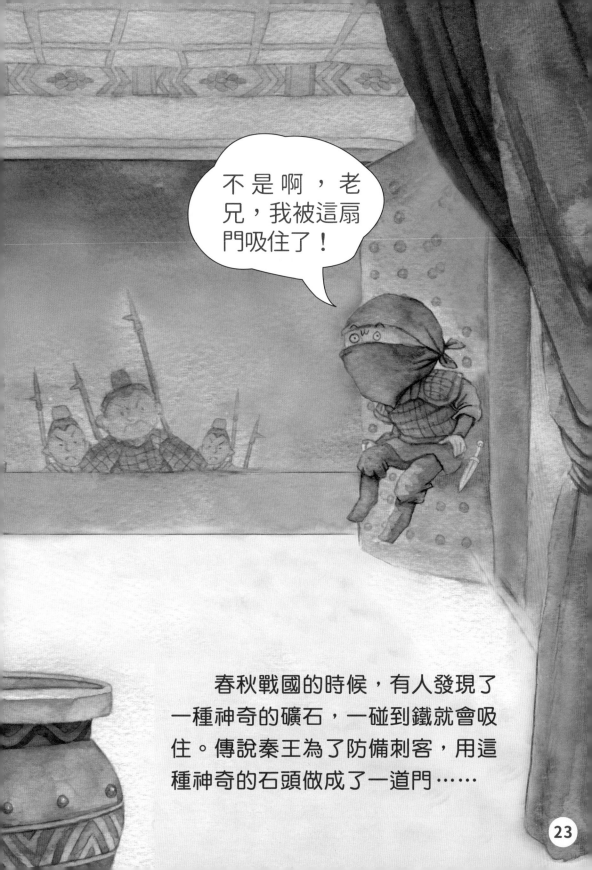

不是啊，老兄，我被這扇門吸住了！

春秋戰國的時候，有人發現了一種神奇的礦石，一碰到鐵就會吸住。傳說秦王為了防備刺客，用這種神奇的石頭做成了一道門……

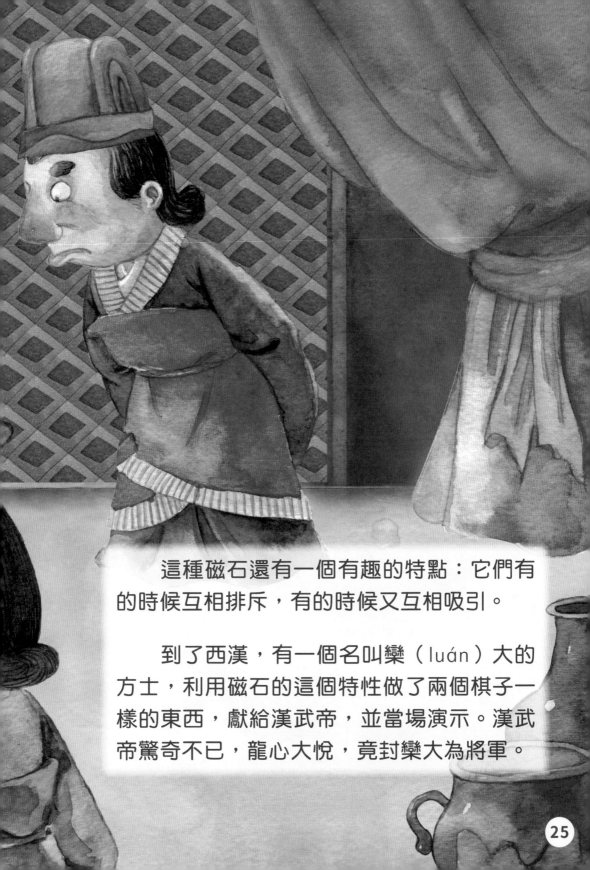

這種磁石還有一個有趣的特點：它們有的時候互相排斥，有的時候又互相吸引。

到了西漢，有一個名叫欒（luán）大的方士，利用磁石的這個特性做了兩個棋子一樣的東西，獻給漢武帝，並當場演示。漢武帝驚奇不已，龍心大悅，竟封欒大為將軍。

　　後來，人們發現磁石分兩極，其中一極指
向北方。根據這個原理，人們用天然磁石製造
出了世界上最早的指南針 —— 司南。

到了北宋初年，人們又根據人工磁化的原理，製造出了「指南魚」。

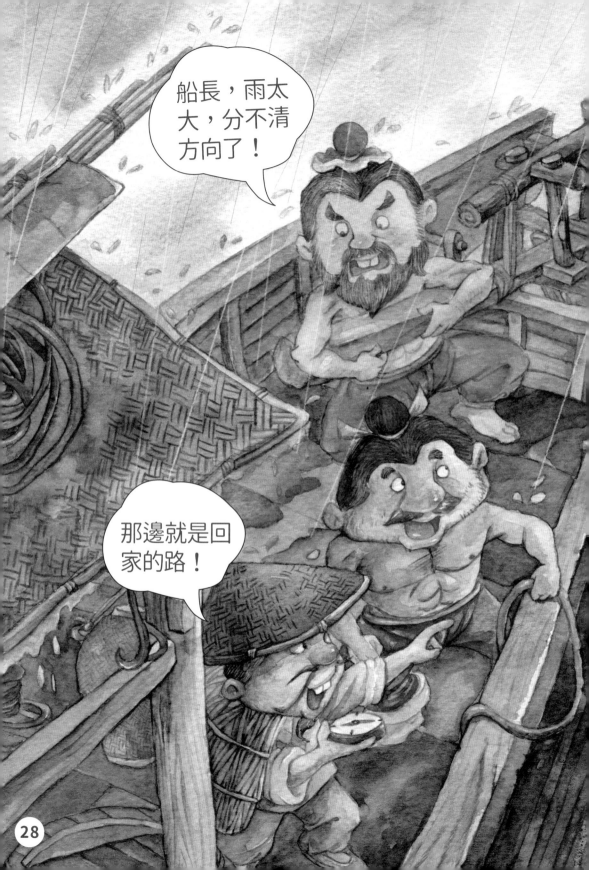

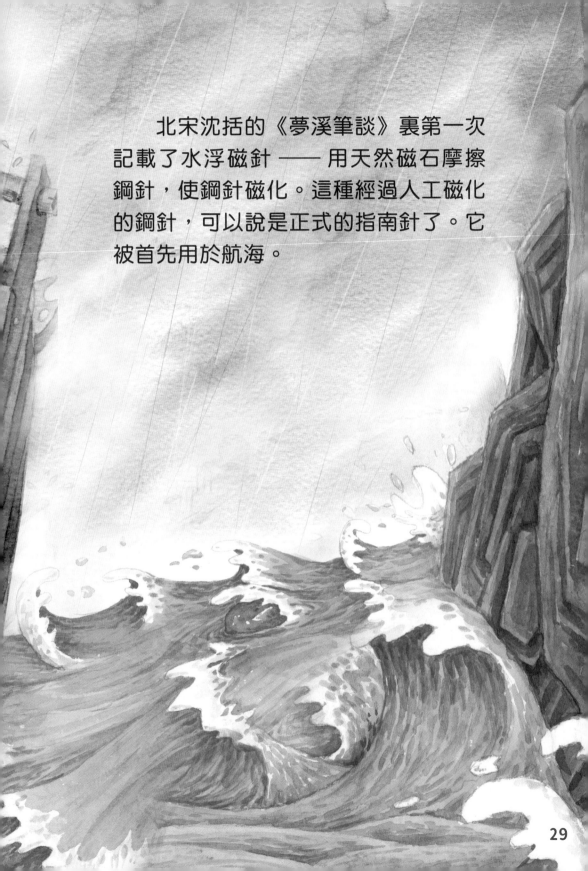

　　北宋沈括的《夢溪筆談》裏第一次
記載了水浮磁針 —— 用天然磁石摩擦
鋼針，使鋼針磁化。這種經過人工磁化
的鋼針，可以說是正式的指南針了。它
被首先用於航海。

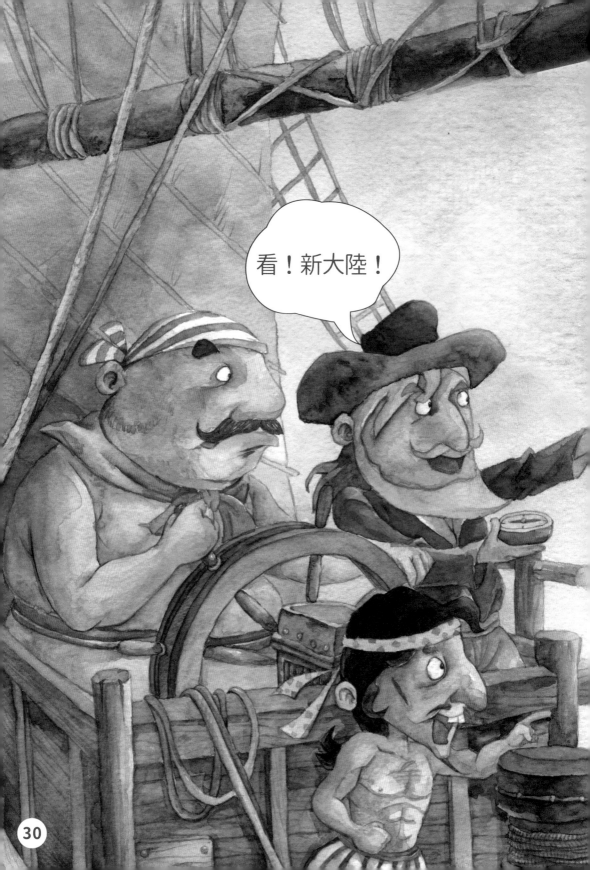

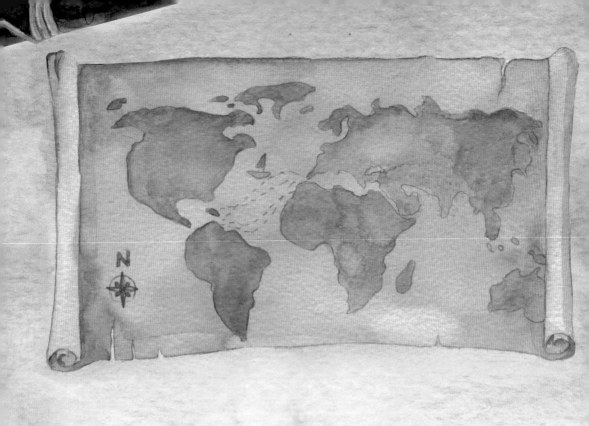

　　到了十二世紀，指南針傳入了阿拉伯和歐洲。哥倫布航行抵達美洲大陸和麥哲倫環球航行，都離不開海上救星 —— 指南針的幫助。

　　作為四大發明之一的指南針，凝聚了中國古代人民的智慧，是中國對世界歷史發展做出的巨大貢獻。

於是，畢昇就把那天看到兩個孩子玩過家家的遊戲，自己是怎麼從中得到靈感的經過，告訴了師兄弟們。

師兄弟們聽了，非常佩服，紛紛豎起了大拇指。

「活字印刷術」雖然只是從遊戲中得來的方法，最後卻變成了一項非常了不起的發明，對世界文明的發展做出了傑出的貢獻，這全都是畢昇的功勞啊！

一位小師弟問道：「師兄，你是怎麼想出這麼巧妙的辦法的？」

畢昇樂呵呵地回答：「是我的兩個孩子教我的！」

「哈哈，師兄你太會說笑話了，這麼好的印刷技術，怎麼會是小孩子教給你的呢！」畢昇的師兄弟們都笑了起來。

畢昇的師兄弟們紛紛向他學習、請教。畢昇一邊演示，一邊講解，毫無保留地把自己的發明介紹給他們。

畢昇回到家鄉，發明了舉世聞名的活字印刷術。從那以後，印刷工作變得省時又省力，效率一下子提高了幾十倍。

　　藥劑受熱熔化後，用一塊平板把版面壓平，等藥劑冷卻凝固了，活字被固定住，這時版型就做好了。

　　印刷時，工人們在版型上刷上墨，再鋪上紙，往下一按，字就印在了紙上。印完後，把版型用火一烤，藥劑又熔化了，把活字一個個拆下來，留着下次排版時再用。

　　畢昇把細膩的膠泥製成大小相同的小方塊，在單個的小方塊上刻上凸面反手字，用火燒硬，這就是膠泥活字。

松香　蠟　紙灰

帶框鐵板

　　然後，用一塊帶框的鐵板作底托，在上面鋪上松香、蠟和紙灰製成的藥劑，再把需要用的活字挑出來，按照字句段落的順序排放在鐵板上，用火加熱。

有一天，他看到景德鎮瓷器上的印花，突然又有了靈感。

他收拾行李，從家鄉來到了景德鎮，在那裏一待就是幾年。

經過反反覆覆地試驗，畢昇發現，在眾多的材料中，陶泥不僅耐高溫，而且不容易變形，是製作印刷字塊的最好材料。

25

畢昇興奮極了，馬上動手，立刻開始試驗活字的製作。可是，用甚麼來做活字比較好呢？

有一天，畢昇看到自己的兩個孩子在院子裏玩「過家家」的遊戲。他們用泥巴捏成了小小的人、動物、桌椅……一會兒這樣擺，一會兒那樣擺，玩得不亦樂乎。

畢昇突然靈機一動，想到了一個好主意！這個主意是甚麼呢？就是活字！把字刻成單個的字模，印書的時候按照順序排起來，然後再印刷，不就省力多了嗎？

畢昇想：「能不能發明出一種既快捷、又能重複利用的印刷術呢？」為了這個，他日也想、夜也想、吃飯也想、走路也想，甚至連睡覺的時候還在想。

相傳，當時的畢昇只是印刷鋪的一名普通工人。那時，印書使用的是雕版印刷，印一本書要刻幾十、上百張雕版。而印完一套書後，這些雕版就沒有任何用處了。再印下一套書時，還要重新雕一次版。工人們辛辛苦苦地雕了那麼久，只用過一次就不能再用了，真是又耗費時間，又耗費精力呀！每次看到這樣的情況，畢昇總會非常心疼。

畢昇（shēng），是我國古代著名的發明家。他發明的膠泥活字印刷術，被認為是世界上最早的「活字印刷技術」，完成了印刷史上一項重要的革命。

畢昇與活字印刷術

現存最早的有時間記載的印刷品

英國大英圖書館館藏的敦煌《金剛般若波羅蜜經》，被公認為是迄今世界上最早的有明確印刷日期的印刷品。此經原藏於敦煌莫高窟第 17 窟藏經洞中，1899 年被發現，1907 年被英國人斯坦因盜騙，曾藏於英國倫敦大英博物館，現藏大英圖書館。

最早的印刷術

中國是世界上最早掌握印刷術的國家。據記載，最早的印刷術，是隋唐時期發明的刻版印刷術。刻版印刷是用手工刻出陽文反字，塗上黑墨，複印在紙上，這種方法比手抄書籍效率提高很多倍。

印刷術的傳播

印刷術發明之後，首先傳入了與中國毗（pí）鄰的朝鮮半島、日本、越南、菲律賓等國家和地區，又通過絲綢之路傳到了西亞、北非、歐洲等地。中國的印刷術為德國古登堡的活字印刷術提供了技術經驗，雖然古登堡的活字印刷術比中國晚了 400 年，但是這項發明對中國古代活字版印刷術的改進有着重要的作用。

「倉頡造字」的故事也就這樣被流傳下來了。

　　倉頡創造了字後，把字運用在工作中，他用字清楚地記下動物和糧食的數量，人們再也不用為記不清楚的繩結而頭痛，一切都管理得井井有條，工作效率高了許多。

　　黃帝知道後，就讓倉頡到各個地方去教字，讓大家都學會這種簡單又好用的方法。從此，字越來越多，運用得越來越廣。

「每一種東西都有他自己的形狀，我就根據它們的形狀來畫吧。」倉頡邊畫邊說，「畫一個月牙的形狀，用來代表月亮；畫一個牛角，用來代表牛；畫一條魚的形狀，用來代表魚……」

　　就這樣，倉頡根據東西的形狀，創造了各種各樣的符號，並把這些符號都稱作「字」。

　　後來，倉頡又根據龜紋、蟲蛇、山川、草木等的形狀或動態，創造出了許許多多的字，記住了生活中的全部東西。

倉頡連蹦帶跳地跑回了家，他要趕快把自己的這個想法變成現實，用符號來表示事物！

「可是，甚麼樣的符號才能讓大家一眼就看出來它代表的是甚麼東西呢？」倉頡一邊想，一邊用木棍在地上畫起來。

　　另一個老人說：「往西走，有兩隻老虎朝西邊去了！」

　　倉頡覺得很奇怪，走上前去問道：「老人家，您怎麼知道前面有老虎呢？」老人指着地上的老虎腳印說：「你看，這裏有老虎的腳印，肯定有老虎從這裏經過啊。」

　　原來，三位老人發現了不同的動物腳印，由此斷定有三種動物朝不同的方向去了。這時，倉頡突然拍了拍腦袋，大叫起來：「對啦！一種腳印代表一種動物，那也可以用一種符號來表示一種東西啊！」

倉頡走到一個岔路口時，遇到了三個打獵的老人，他們正在為往哪條路走而激烈地爭辯。

高個子的老人說：「往東走，東邊有羚羊。」

矮個子的老人說：「往北走，北邊有鹿群！」

　　那時，人們都用結繩、刻木的方法來記事，倉頡也用這些方法來統計動物和糧食的數量。雖然倉頡做事認真，很少出錯，但是隨着動物、食物的數量越來越多、品種不斷變化，時間一長，倉頡自己也記不清楚大小、形狀不同的繩結和刻木代表的含義了。

　　倉頡心想：「這樣下去不行，我一定要想到一種更好的辦法！」他冥思苦想了好幾天，都沒有結果，於是他決定出門走走。

倉頡（jié）是當時黃帝手下的官員，專門負責統計動物的數目和糧食的多少。

物語

　　不久，有人發明了一種叫「物語」的辦法。就是用一樣東西代表一種固定的含義。比如，用柿子葉表示「我很苦惱」，用火表示「我要找你」……這些雖然也代表了一定的意思，但是，使用起來卻太複雜，很不方便。

可是漸漸地，人們發現這樣的記錄方法並不準確。有時候兩個相似的結，代表的意思卻並不一樣，人們經常難以分辨。

過了很長很長的時間，為了適應生活的需要，便於表達、交換、記憶等，古人發明了「結繩記事」的方法。他們用長短不同、顏色有別的細繩，在間隔不等的距離打上各種各樣的結，大事就打一個大疙瘩，小事就打一個小疙瘩，然後再把細繩拴在一根較粗的主繩上。

一個個方塊字，就像一幅幅跳躍的畫。細細讀她，如同一段段清新的小詩；用心品她，好像一個個生動的故事；靜靜賞她，仿佛走進了多彩的歷史畫卷……愛漢字，就是愛自己的文化。

你知道嗎？在很遠很遠的古代，人類是沒有文字的。

繪本中華故事之中華文化 ❸

字的故事

倉頡造字

最早的漢字

甲骨文是目前發現的最早的中國文字，因鐫（juān）刻、書寫在龜甲或者獸骨上而得名。殷商時期，國王在處理大小事務之前，都要用甲骨進行占卜，先用火灼燒甲骨，根據甲骨上的裂痕卜斷吉凶，然後把占卜的結果刻在龜甲獸骨上。

漢字演變

漢字的歷史可追溯到半坡仰韶文化，半坡遺址的陶缽（bō）口沿上刻畫的二三十種符號被認為是文字起源階段所產生的一些簡單文字。漢字源於圖畫，由原始的圖畫演變而成，這些圖畫文字經過了幾千年的逐漸演變，由象形文字→甲骨文→大篆→小篆→隸書……到楷書，至現在已成為筆畫簡省且具規模的常用漢字了。

漢字特點

漢字在形體上是「方塊字」，它逐漸由圖形變為筆畫，由象形變為象徵，由複雜變為簡單；在造字原則上，從表形、表意到形聲，因此漢字具有集形象、聲音和辭義三者於一體的特性。

中華教育

《覓蹤尋寶》
審查報告書前傳……⑲
………………………⑤

車胎印

3

撰寫 ◢ 韓首爾

繪畫 ◿ 星晨大宇

識本本中華中文之車胎本中中本化

繪本中華故事之中華文化 ❸

字的故事

圖／響馬夫婦
文／程昱華

責任編輯：郭子晴
裝幀設計：立　青
排　版：黎品先
印　務：劉漢舉

出版／中華教育

香港北角英皇道 499 號北角工業大廈 1 樓 B
電話：（852）2137 2338
傳真：（852）2713 8202
電子郵件：info@chunghwabook.com.hk
網址：http://www.chunghwabook.com.hk

發行／香港聯合書刊物流有限公司

香港新界荃灣德士古道220-248號荃灣工業中心16樓
電話：（852）2150 2100
傳真：（852）2407 3062
電子郵件：info@suplogistics.com.hk

印刷／美雅印刷製本有限公司

香港觀塘榮業街 6 號海濱工業大廈 4 樓 A 室

版次／ 2017 年 11 月第 1 版第 1 次印刷
　　　 2021 年 5 月第 1 版第 2 次印刷

© 2017 2021 中華教育

規格／ 16 開（230mm x 170mm）
ISBN ／ 978-988-8489-24-4

本書繁體字版由北京時代聯合圖書有限公司授權